曾刚

画名山

黄山

海峡出版发行集团
THE STRAIT PUBLISHING & DISTRIBUTING GROUP
福建美术出版社

**图书在版编目（CIP）数据**

曾刚画名山．黄山／曾刚著．-- 福州：福建美术
出版社，2019.11
ISBN 978-7-5393-4011-1

Ⅰ．①曾… Ⅱ．①曾… Ⅲ．①山水画－作品集－中国
－现代 Ⅳ．① J222.7

中国版本图书馆 CIP 数据核字 (2019) 第 219565 号

出 版 人：郭　武
责任编辑：沈华琼
出版发行：福建美术出版社
社　　址：福州市东水路 76 号 16 层
邮　　编：350001
网　　址：http://www.fjmscbs.cn
服务热线：0591-87660915（发行部）　87533718（总编办）
经　　销：福建新华发行（集团）有限责任公司
印　　刷：福州万紫千红印刷有限公司
开　　本：889 毫米 ×1194 毫米　1/12
印　　张：3
版　　次：2019 年 11 月第 1 版
印　　次：2019 年 11 月第 1 次印刷
书　　号：ISBN 978-7-5393-4011-1
定　　价：38.00 元

**曾刚** 笔名无为，号峨眉山人。早年得山水画家吴祥辉先生启蒙，后又长期师从著名画家黄纯尧教授。其画作传统笔墨基础扎实，好作鸿篇巨制，颇得气势，法度谨严、富生活气息、力求将绚丽的色彩与水墨协调，逐渐形成自己独特的艺术风格。曾在成都、上海、天津等地举办个人画展，应邀创作《龙啸》《青山不老绿水长流》悬挂于天安门城楼。先后出版《曾刚彩墨山水画》《曾刚画集》《曾刚画名山》等系列二十余种。

# 概　述

　　黄山，在中国乃至世界都有着极高的知名度，素有"五岳归来不看山，黄山归来不看岳"的美誉。黄山的奇松、怪石、云海，以美、胜、奇、幻享誉古今，随着季节的转换，呈现出不同的绝美风光。

　　《曾刚画名山——黄山》是继我画桂林、张家界、峨眉山、太行山名山系列丛书的第五本了。黄山，古今中外有无数文人骚客不惜用最美的诗词赞美它，描绘黄山的画家更是数不胜数，因此我在创作黄山的画作时压力巨大。前人描绘黄山，家喻户晓的作品比比皆是，而我要创作一整本黄山的作品，就要投入更多的精力去考察和感悟。2018年5月，我带领来自五湖四海的40多位彩墨山水爱好者走进黄山，进行为期十余天的采风活动。我们深入黄山，在光明顶上俯视群雄，一览众山小。但见飞来峰上摆巨石，好似仙人走泥丸；松涛阵阵，绵延不绝；万仞峭壁，如刀削斧劈，一展天险。经过十余天与黄山的亲密接触，我搜集了大量的写生稿，为日后创作黄山系列作品积累了丰富的素材。

　　迎客松是黄山最知名的标志。顾名思义，迎客松像是张开手臂笑迎八方来客。中华民族是世界上最好客的民族，迎客松的寓意正是体现了这种精神，所以我着重创作了《黄山迎客松》这一作品。在创作前，我从各种角度观察迎客松，以找到最佳的位置，再仔细观察树的形态以及树枝间的变化。同时，考虑到迎客松在画面上占据的空间及背景的山势，在不影响主题的基础上用云雾衬托，使画面体现天人合一的境界。黄山的云海也是无与伦比的，我用了很大的篇幅表现，还有奇石以及周边的景致亦有体现。希望这本画册能得到广大读者喜爱。

　　艺无止境，我的创作使命就是不断地攀登，力争每本《曾刚画名山》都能上一个新台阶，也希望同行们指出不足之处，谢谢！

曾刚

2019 年 10 月

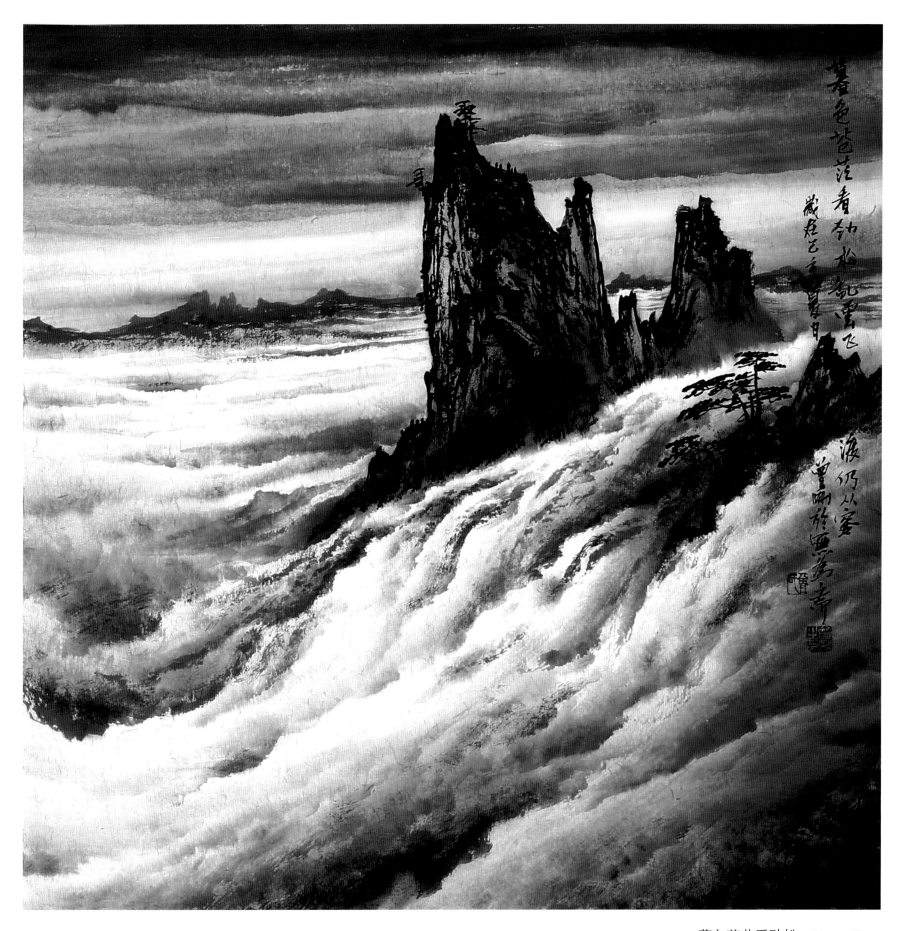

暮色苍茫看劲松　50cm×50cm

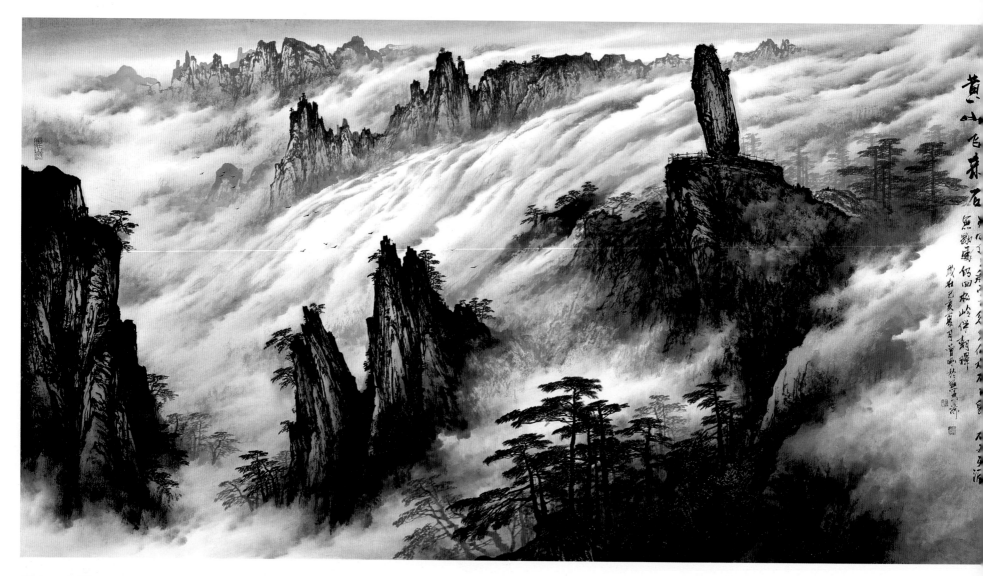

黄山飞来石　180cm×96cm

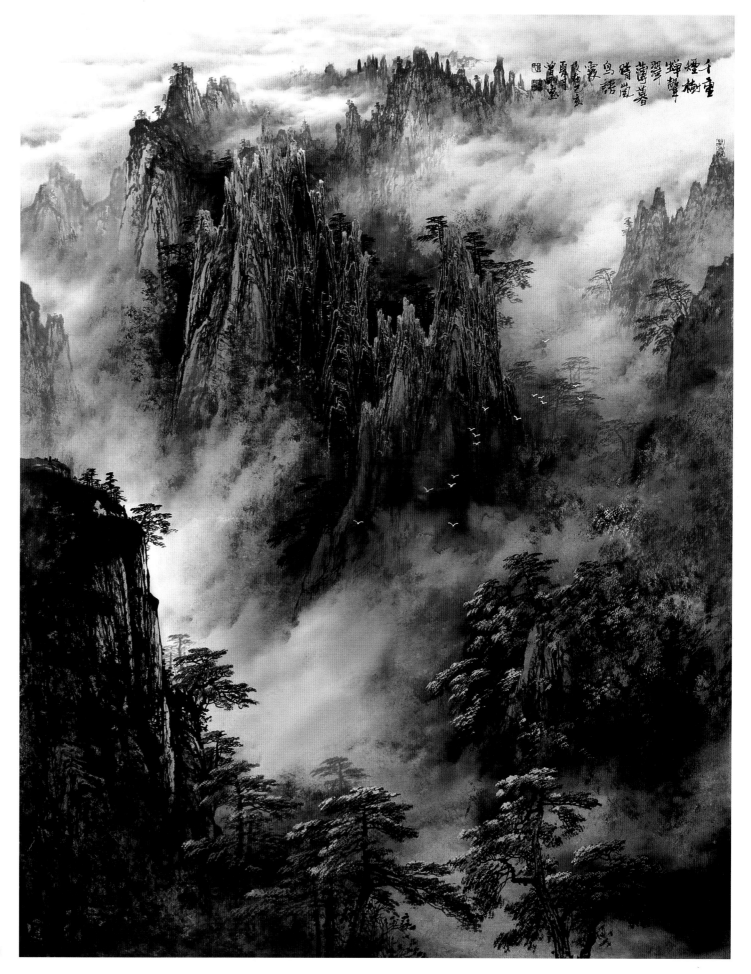

千重烟树蝉声翠　96cm×120cm

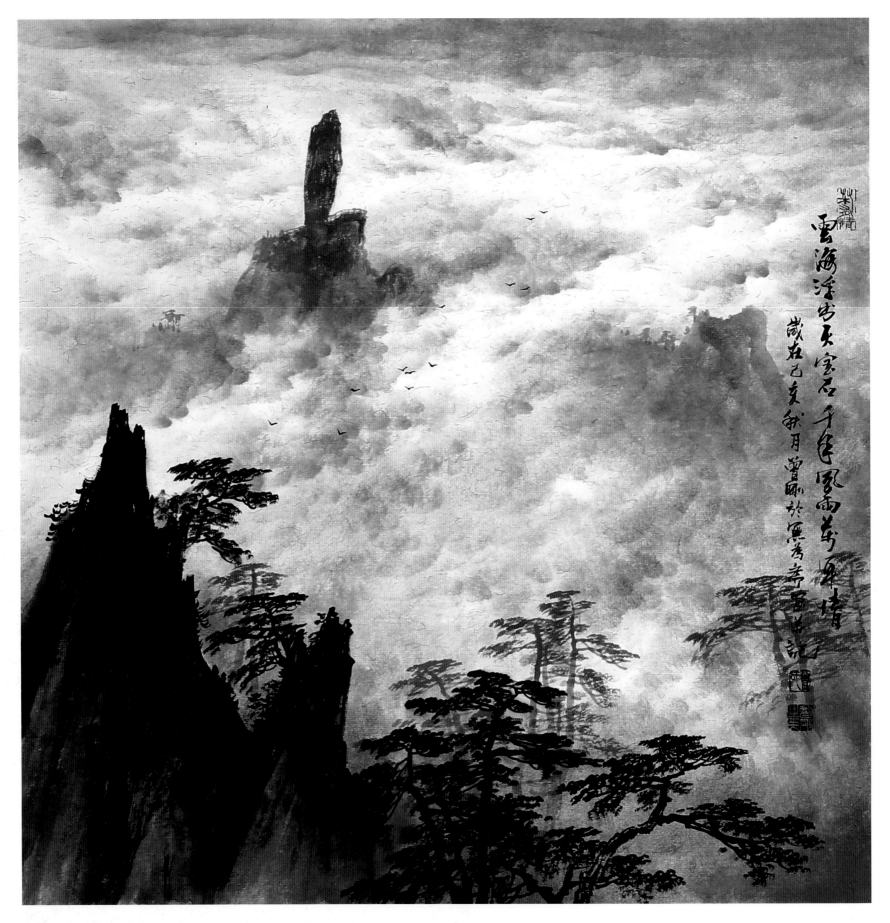

云海浮出天宝石　50cm×50cm

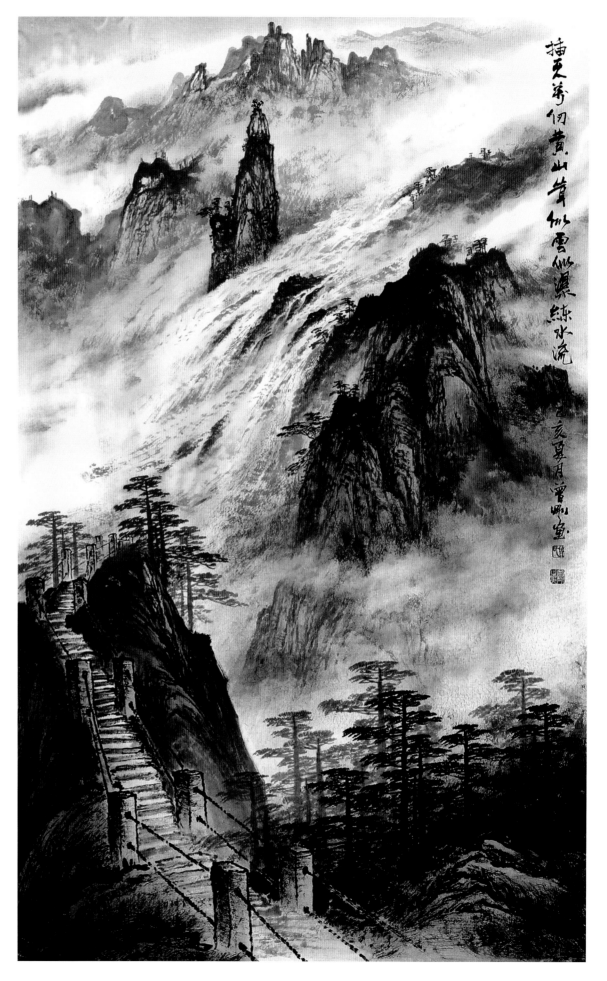

插天万仞黄山耸　60cm×96cm

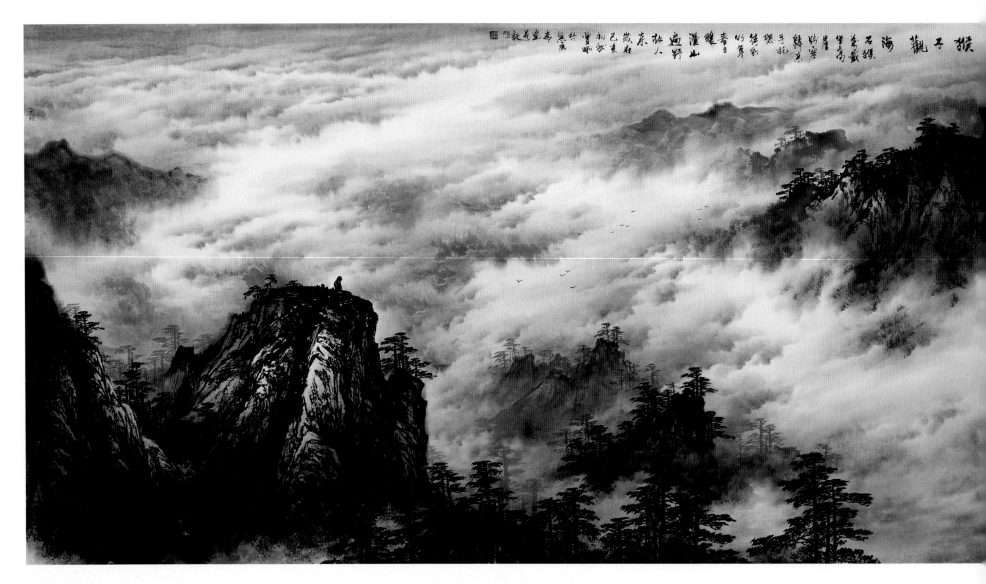

猴子观海　180cm×96cm

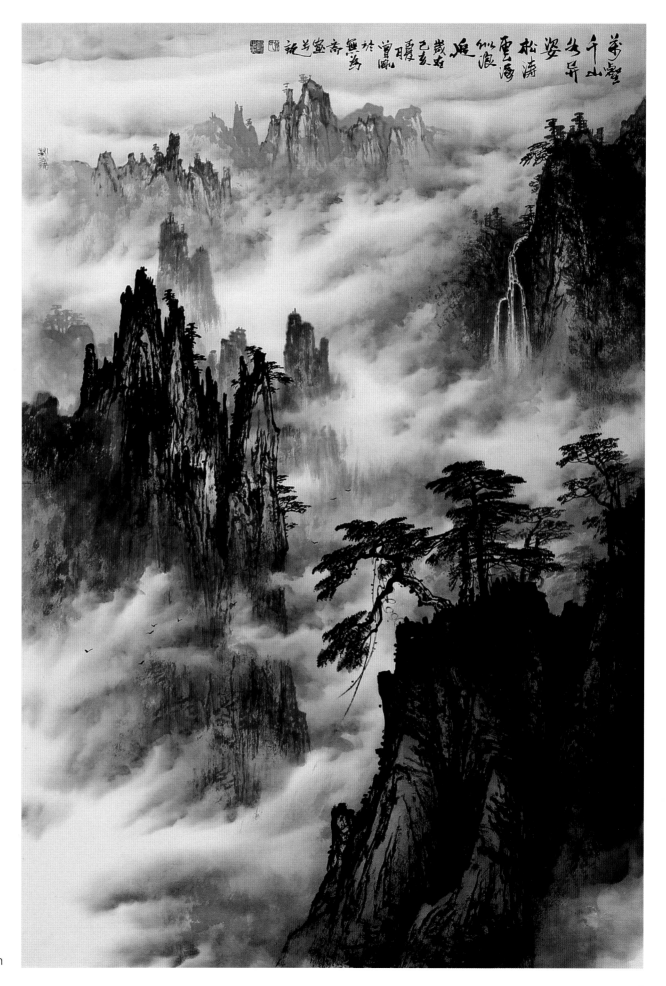

万壑千山秀异姿　60cm×96cm

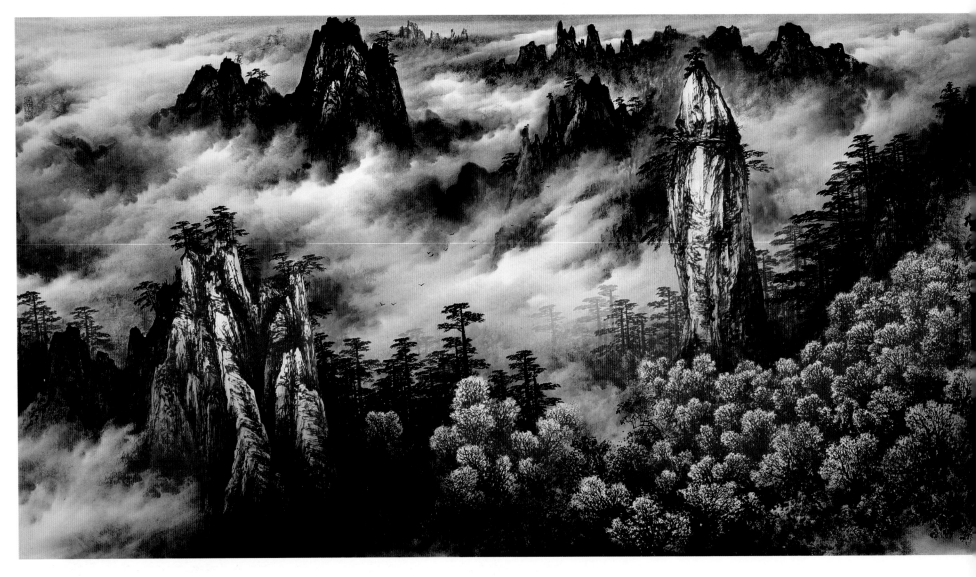

梦笔生花　180cm×96cm

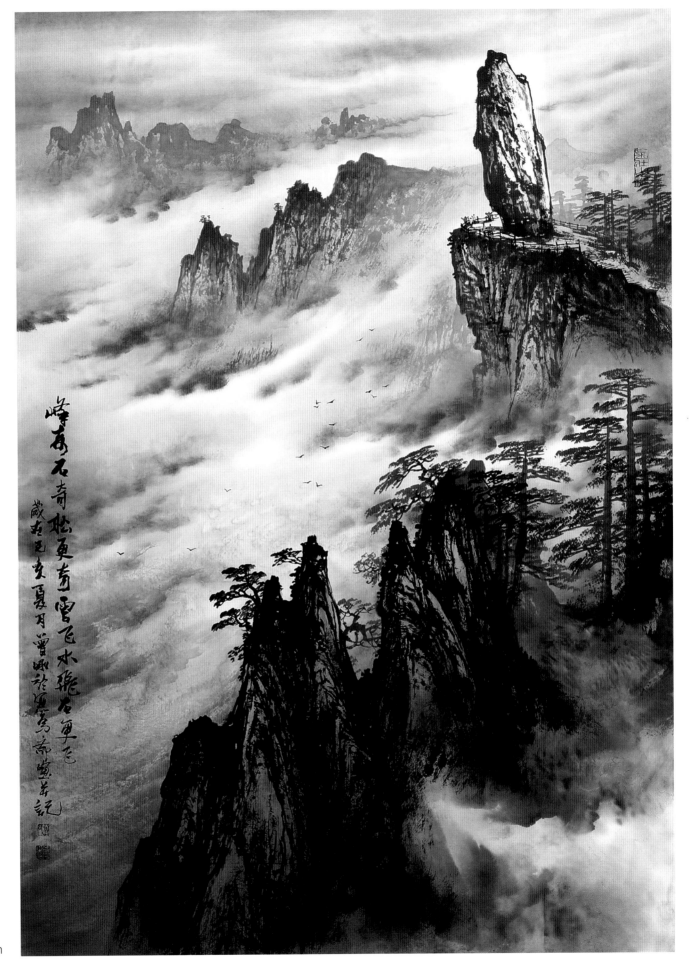

峰奇石奇松更奇　　60cm×96cm

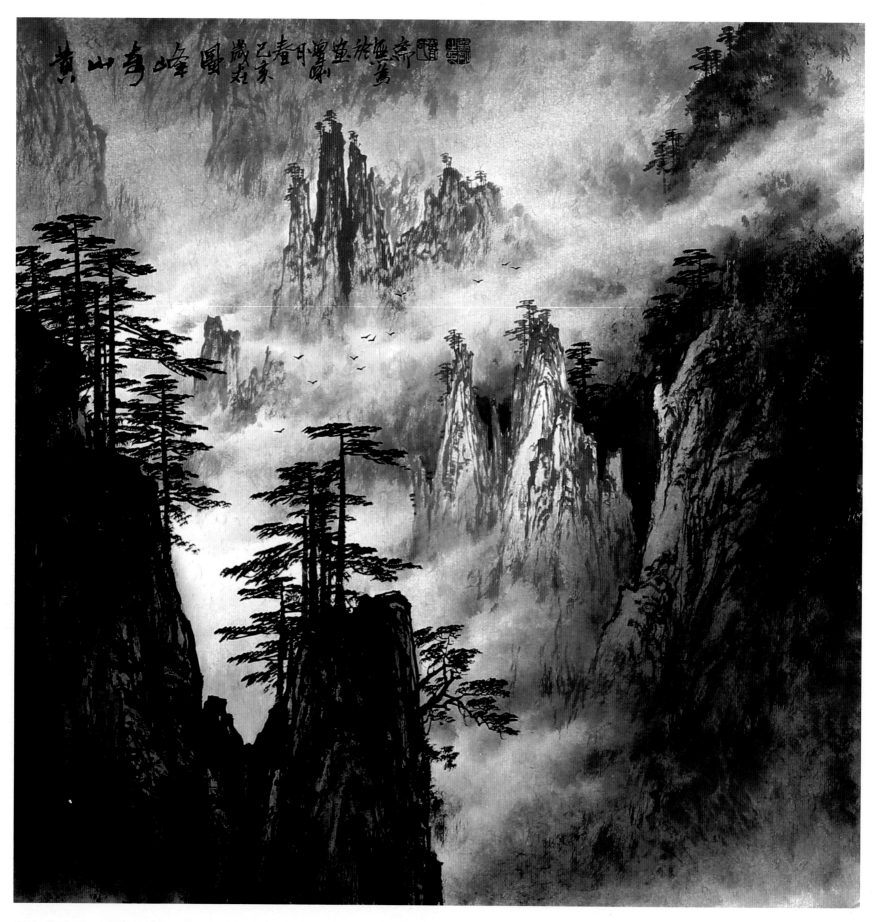

黄山奇峰图　50cm×50cm

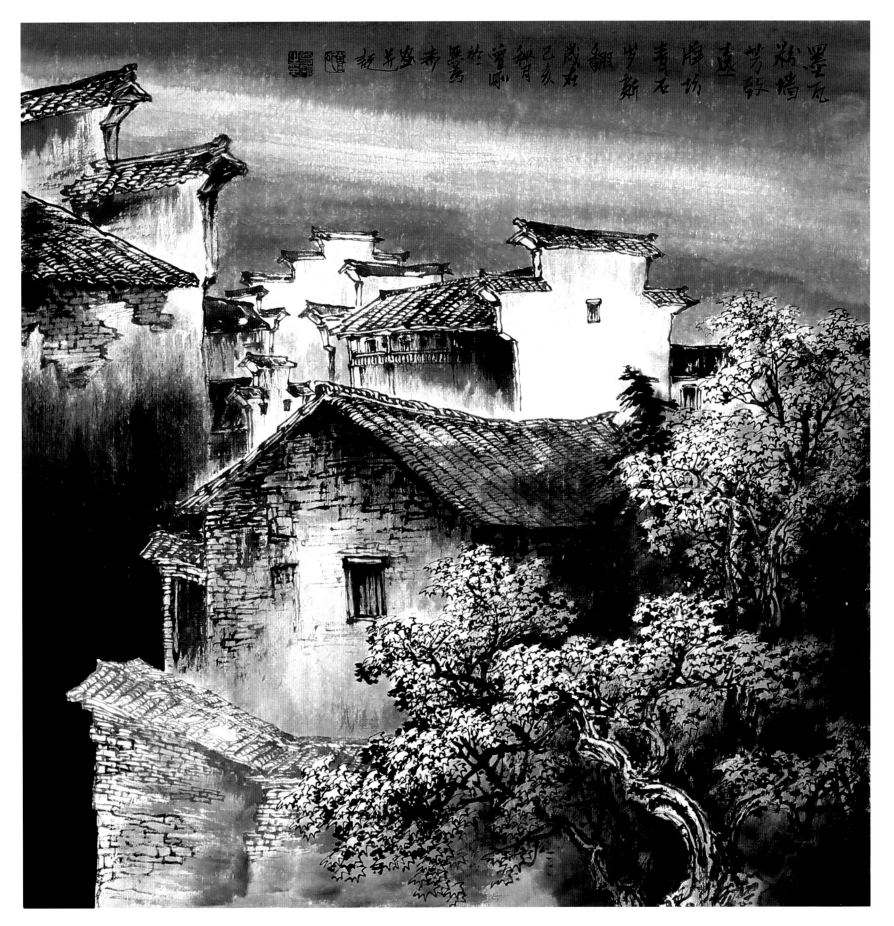

墨瓦粉墙芳致远　50cm×50cm

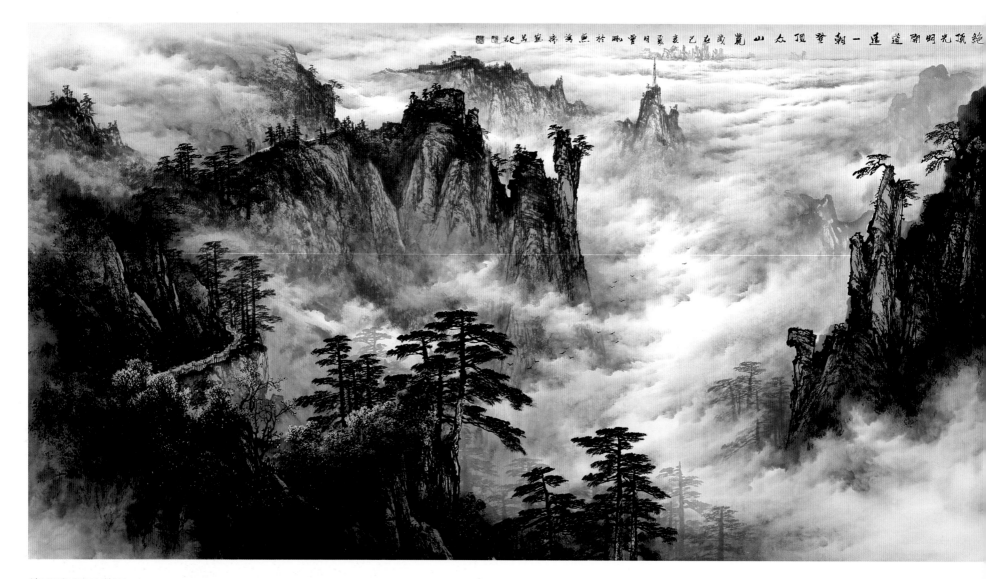

绝顶光明开道远　180cm×85cm

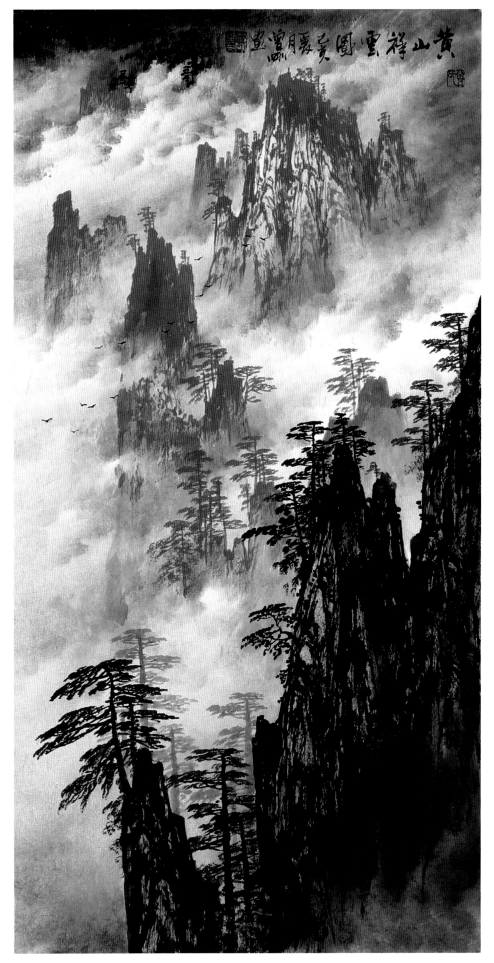

黄山祥云图　33cm×65cm

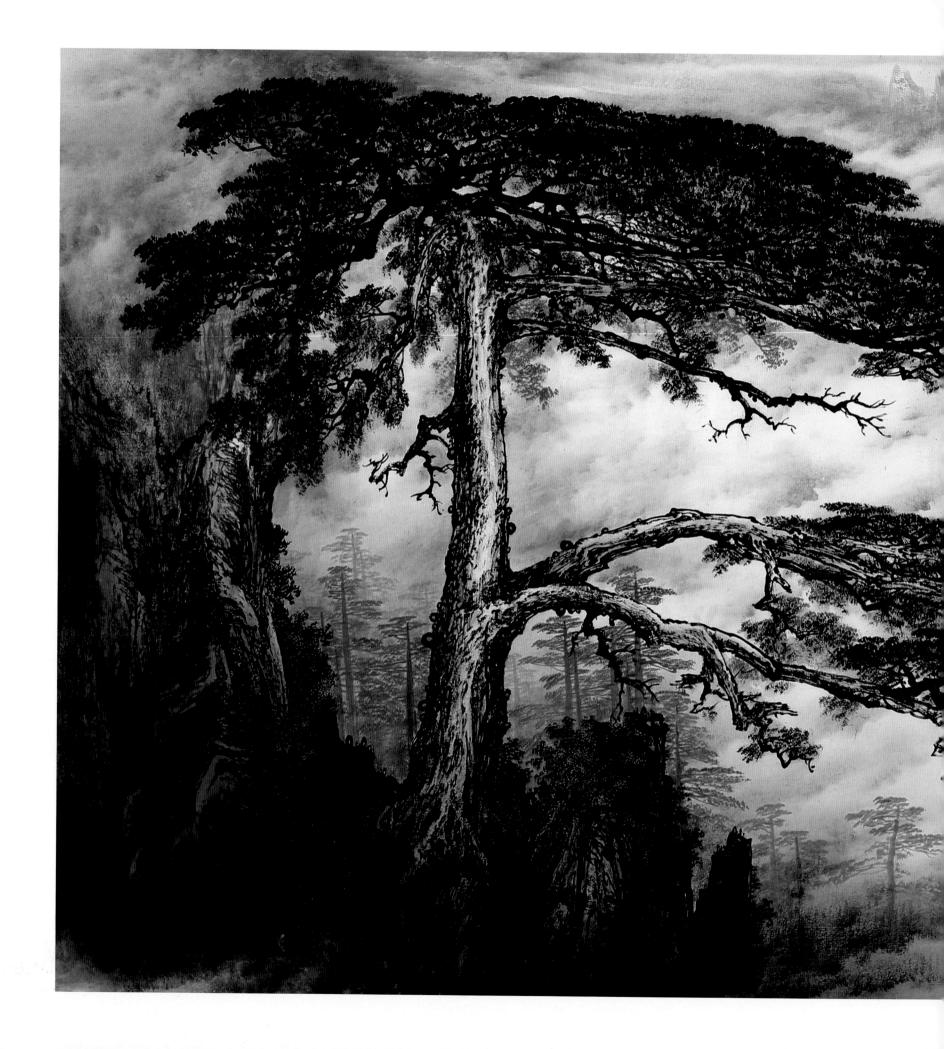

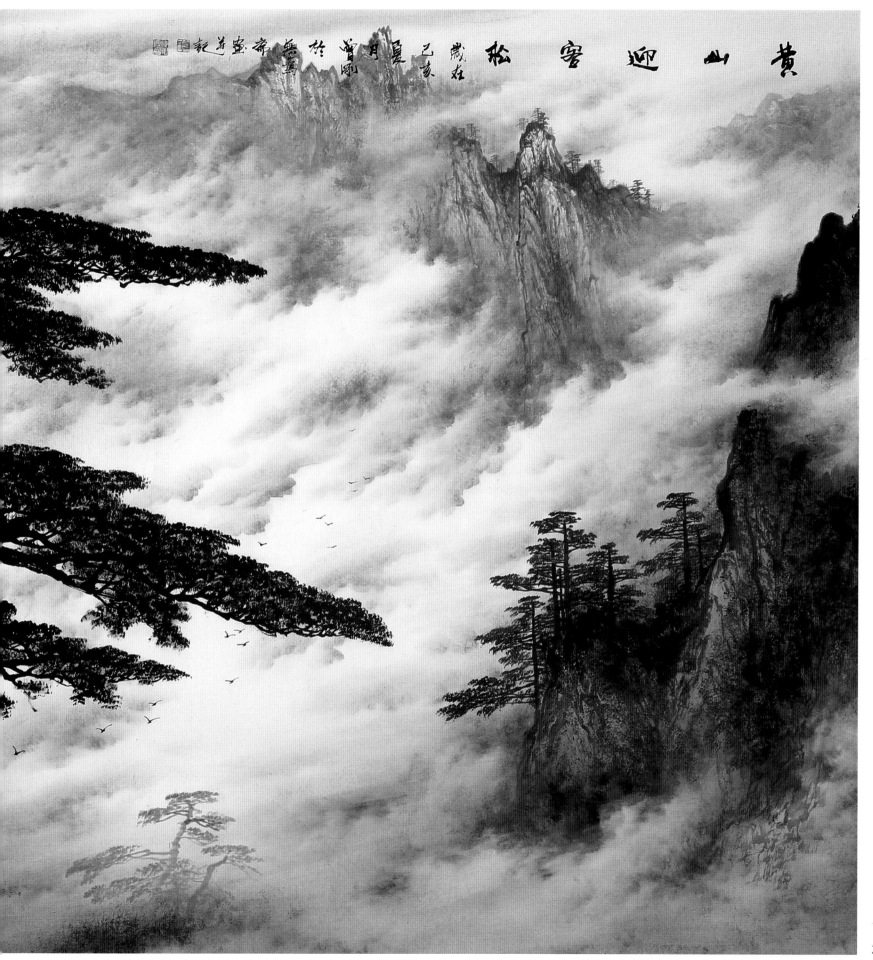

黄山迎客松

250cm×125cm

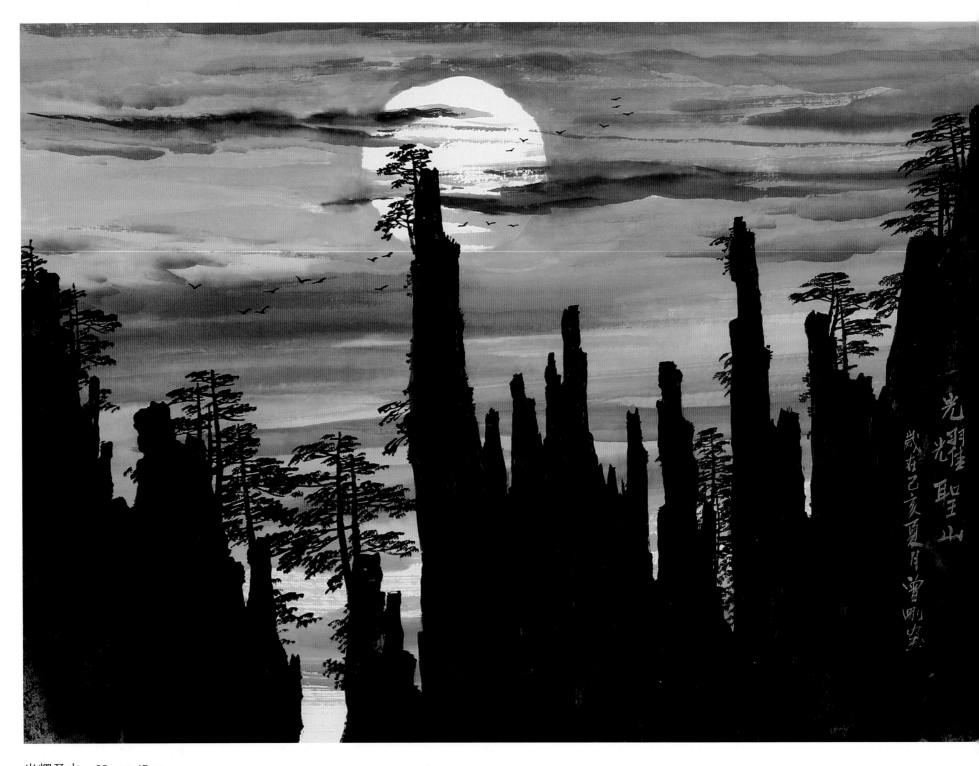

光耀圣山　68cm×45cm

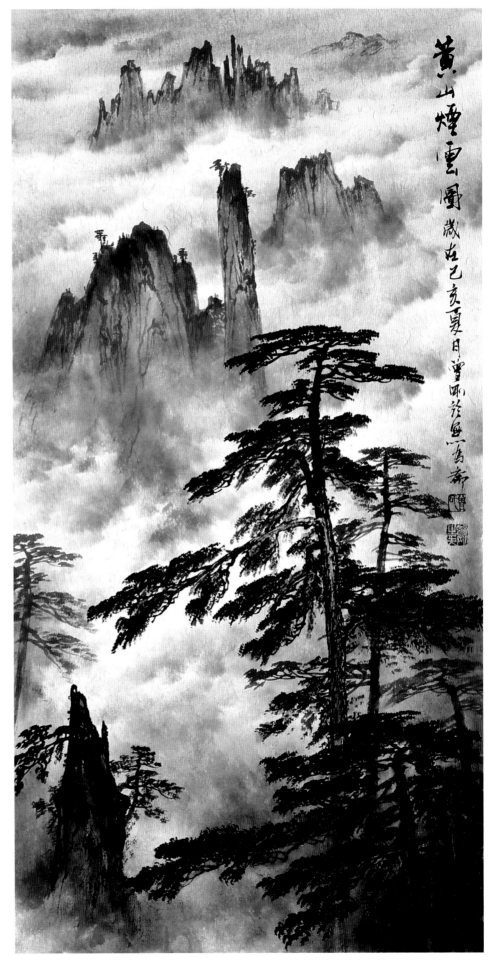

黄山烟云图　33cm×65cm

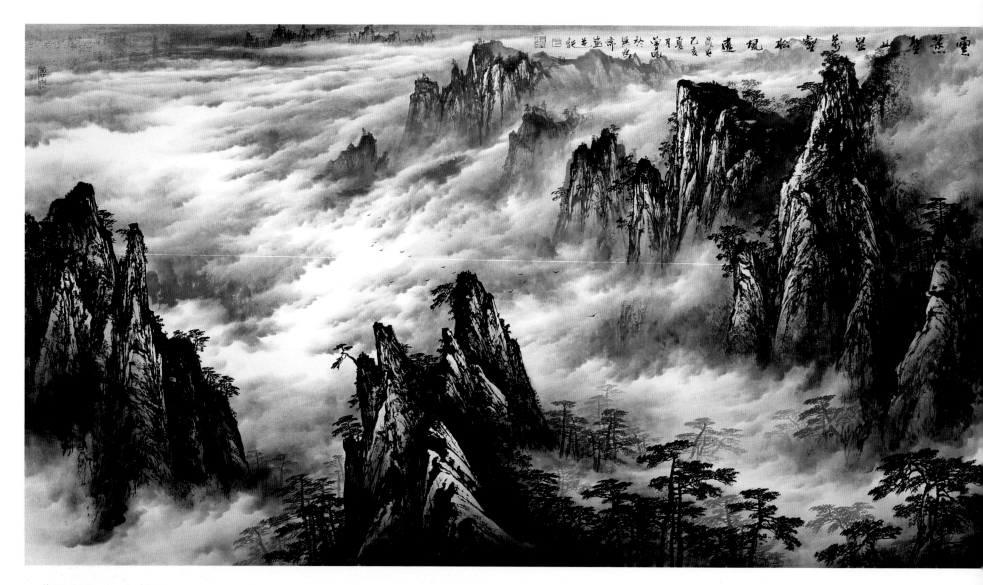

云蒸圣山显　万壑松风远　180cm×96cm

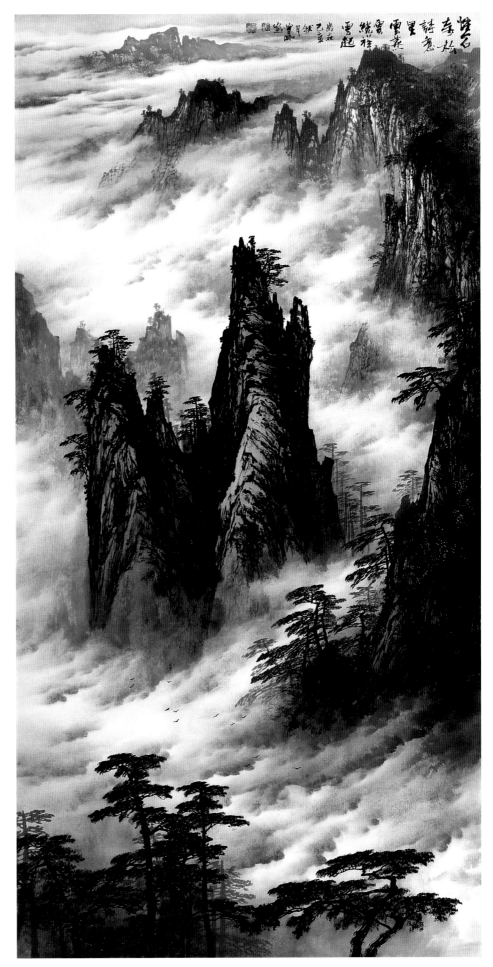

怪石寿松诗意里　68cm×136cm

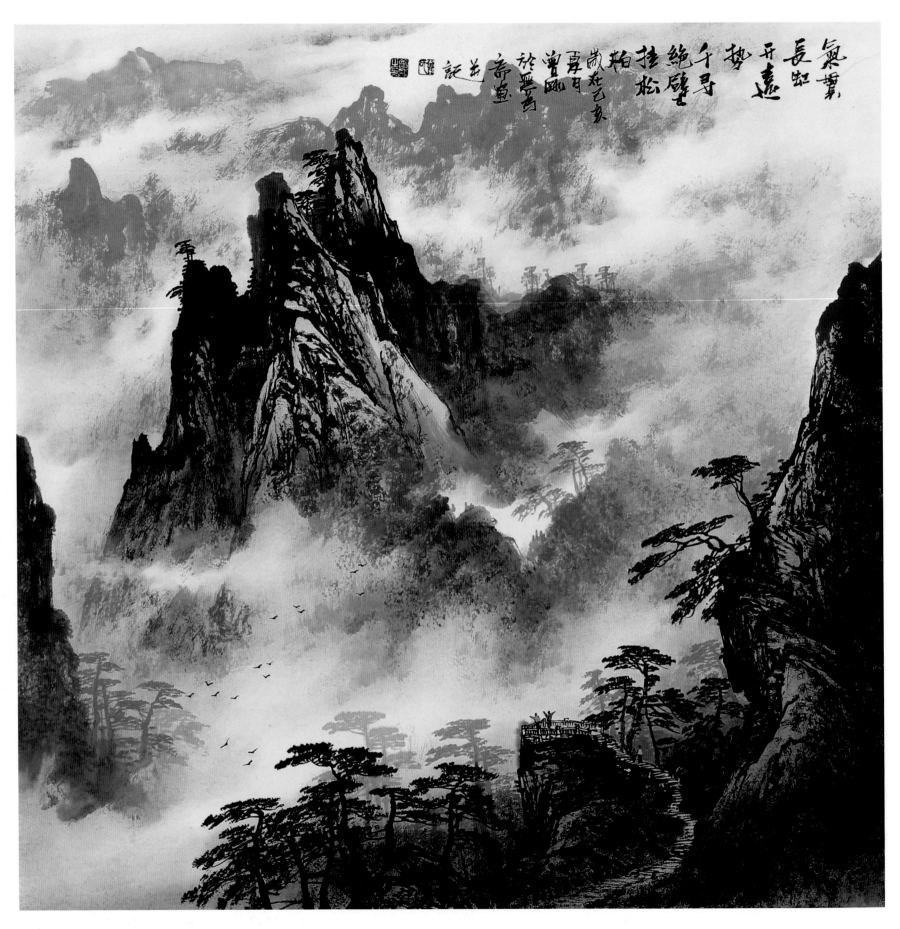

气贯长虹开远势　68cm×68cm

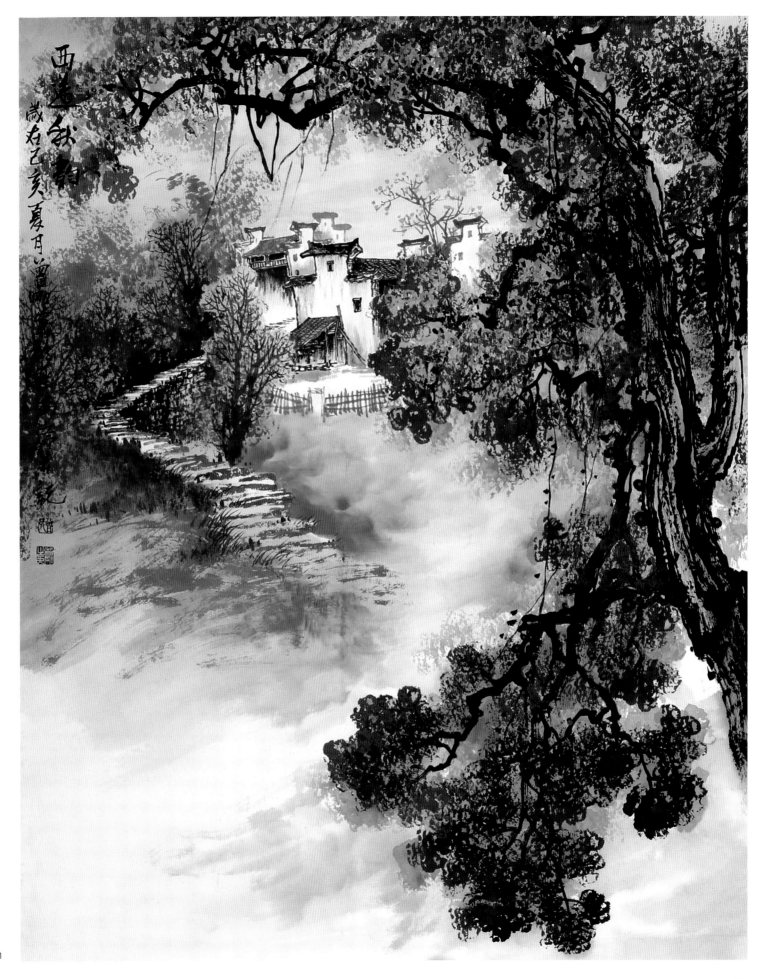

西递秋韵　68cm×88cm

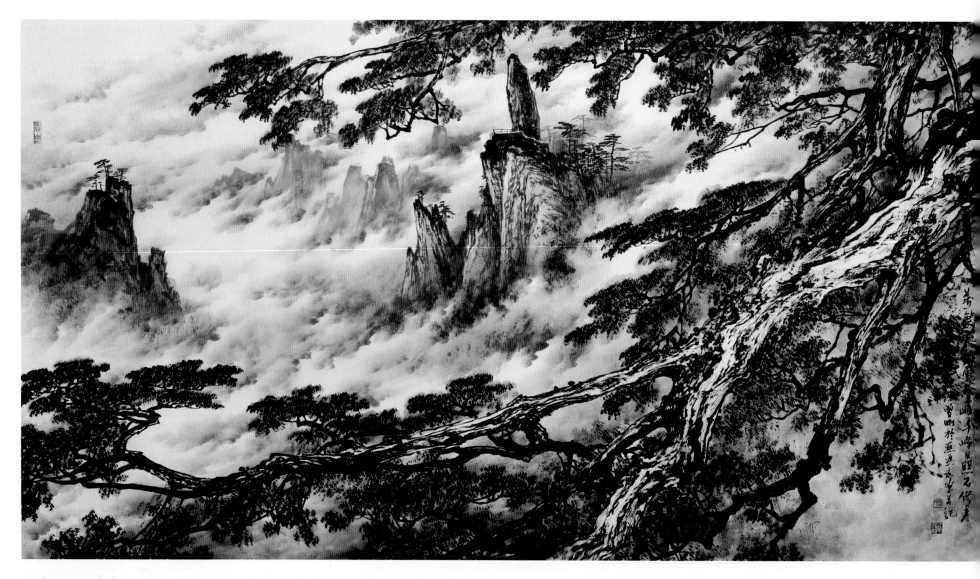

千峰日照石修身　180cm×96cm

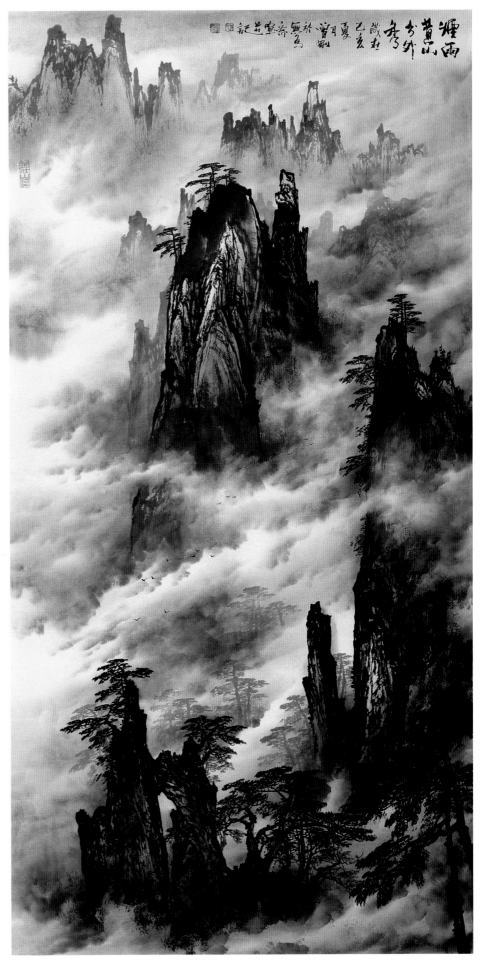

烟雨黄山分外秀　68cm×136cm

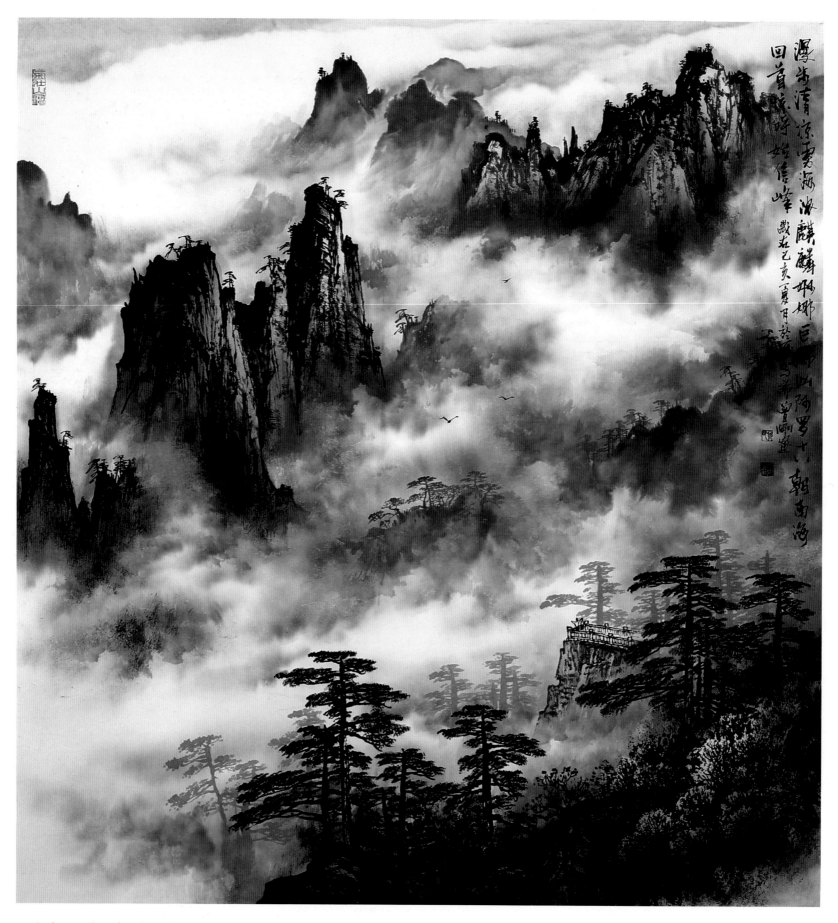

漫步清凉雾海浓　90cm×96cm

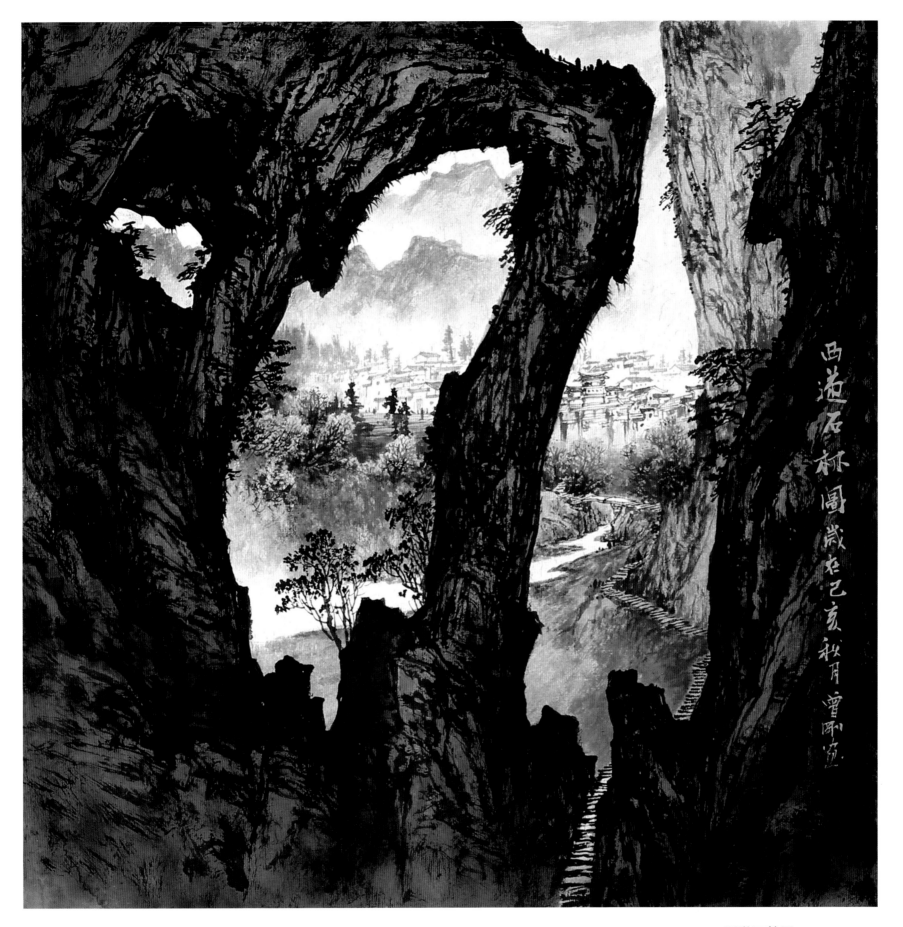

西递石林图　西递石林图　50cm×50cm

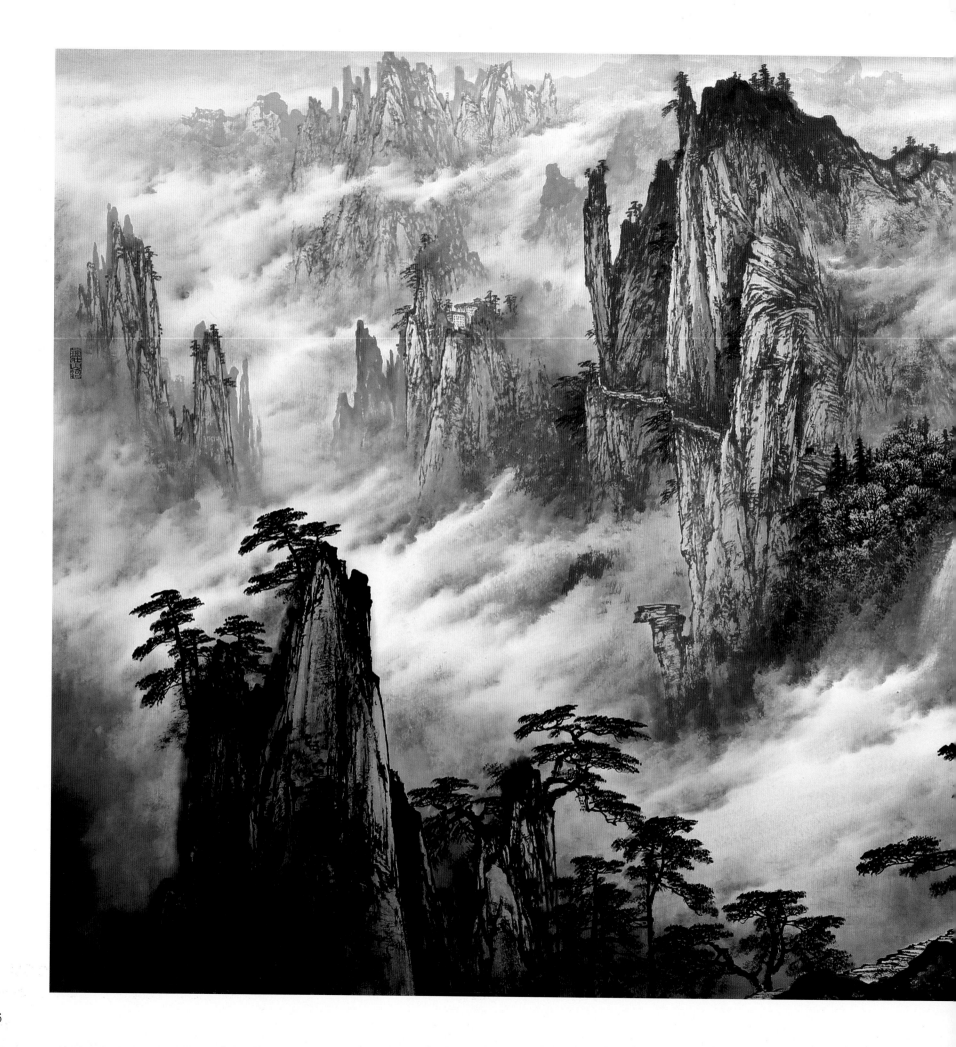

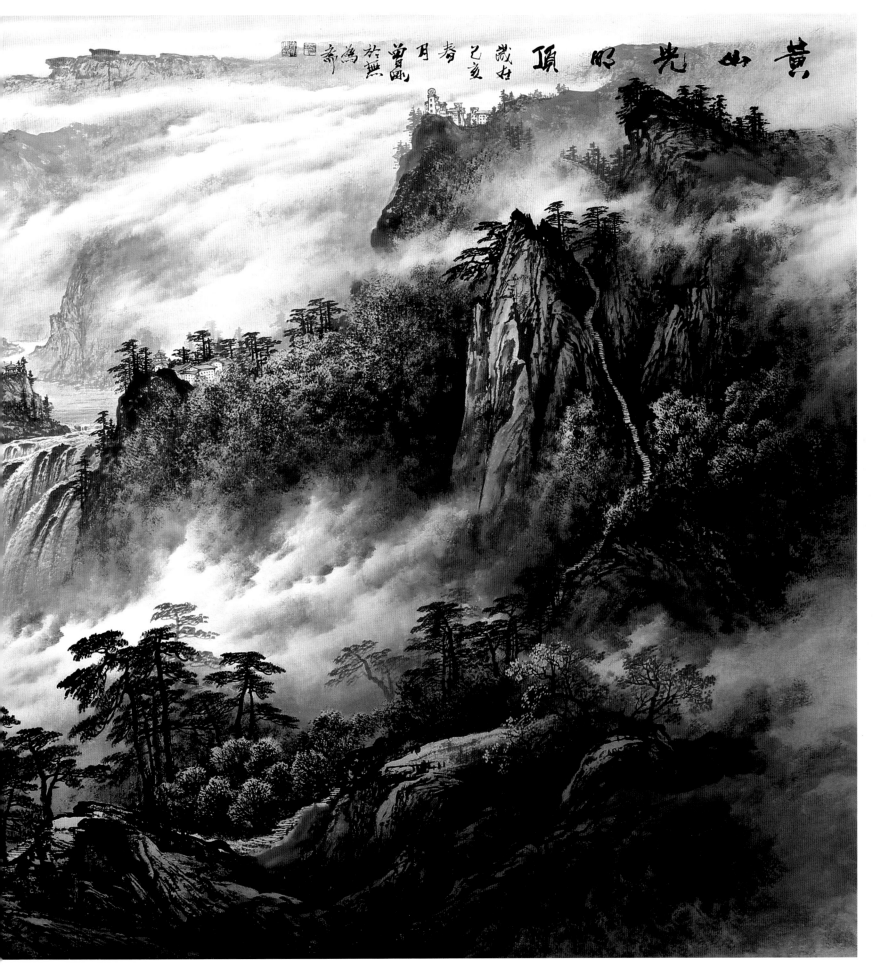

黄山光明顶
250cm×125cm

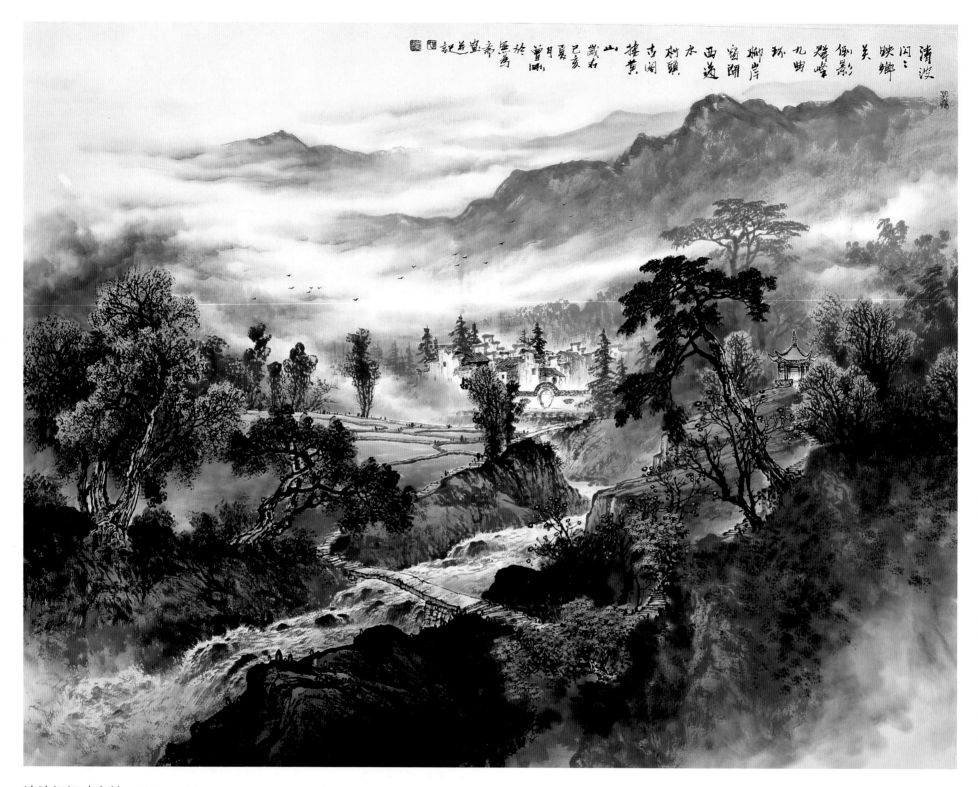

清波闪闪映乡关　128cm×96cm

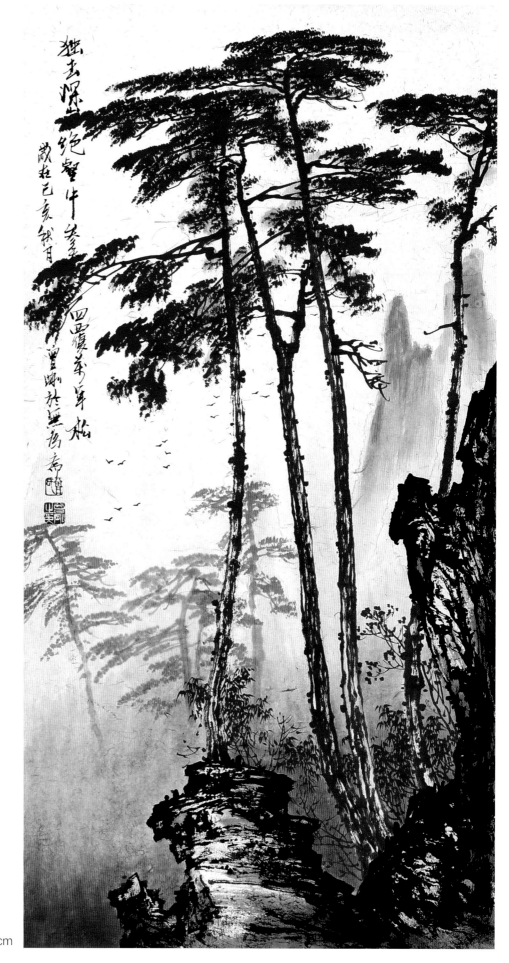

参天四覆万年松　33cm×65cm

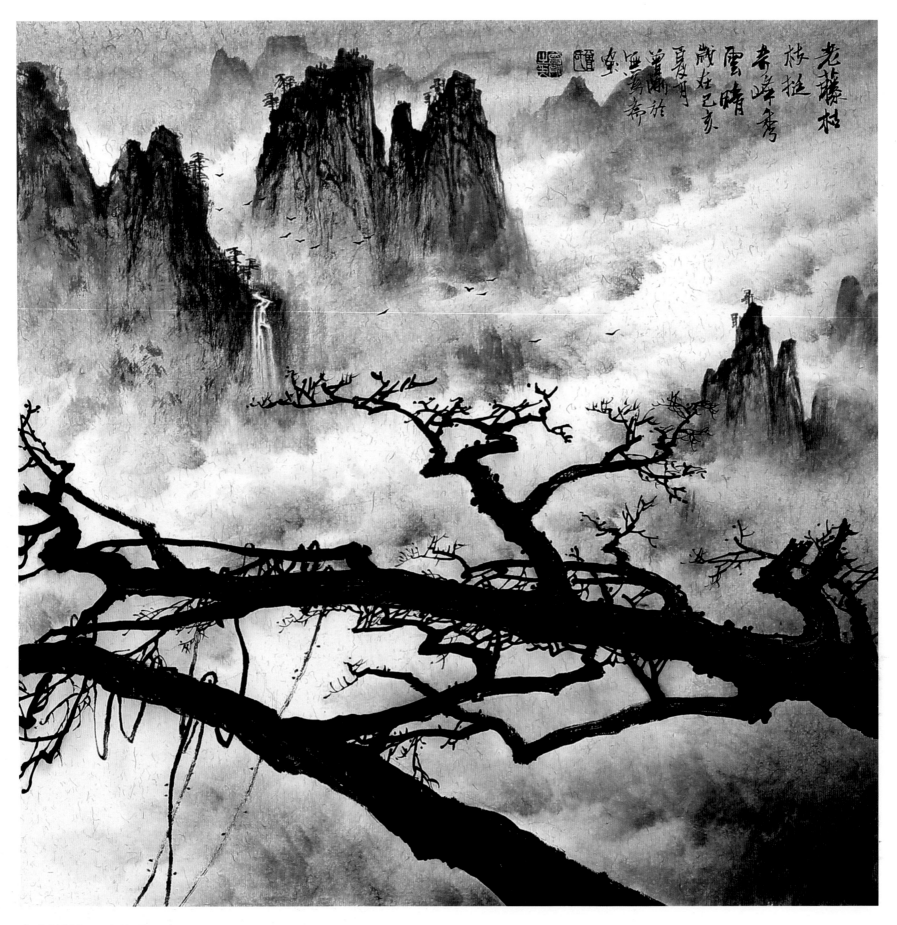

老藤枯枝挺　奇峰秀云晴　50cm×50cm

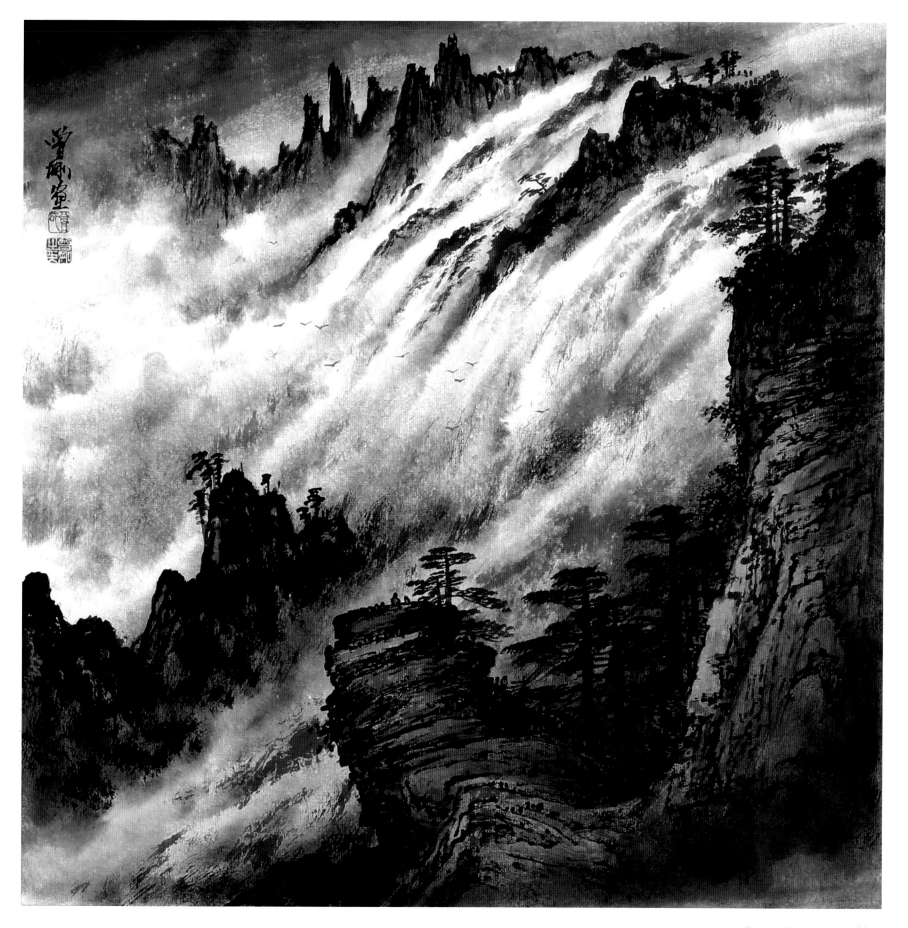

黄山云瀑　50cm×50cm